拍照
的　　人

冰原

PHOTO TAKERS

熊小默　编著

人 民 邮 电 出 版 社

北　京

图书在版编目（ＣＩＰ）数据

拍照的人．冰原 / 熊小默编著．-- 北京 ： 人民邮电出版
社，2023.3
ISBN 978-7-115-59621-5

Ⅰ．①拍… Ⅱ．①熊… Ⅲ．①摄影集－中国－现代②摄
影师－访问记－中国－现代 Ⅳ．① J421 ② K825.72

中国版本图书馆 CIP 数据核字（2022）第 124610 号

--

内 容 提 要

《拍照的人》是导演熊小默策划的系列纪录短片，
他和团队在 2021—2022 年走遍祖国大江南北，记
录了 5 位（组）摄影师的创作历程。本书是同名系
列纪录短片的延续，共包含 6 本分册。其中 5 本分
别对应 214、林舒、宁凯与 Sabrina Scarpa 组合、
林洽、张君钢与李洁组合，每册不仅收录了这位（组）
摄影师的作品，还通过文字分享了他们对摄影的探
索和思考，以及他们如何形成各自的拍摄主题。另
一册则是熊小默和副导演苏兆阳作为观察者和记录
者的拍摄幕后手记。

编　　著　　熊小默
责任编辑　　王　汀
书籍设计　　曹耀鹏
责任印制　　陈　犇

人民邮电出版社出版发行
北京市丰台区成寿寺路 11 号
邮　　编　　100164
电子邮件　　315@ptpress.com.cn
网　　址　　https://www.ptpress.com.cn
北京雅昌艺术印刷有限公司印刷

开　本　　889×1194　1/16
印　张　　18
字　数　　300 千字　　　　　读者服务热线　　（010）81055296
定　价　　268.00 元（全 6 册）　印装质量热线　　（010）81055316
2023 年 3 月第 1 版　　　　　反盗版热线　　　（010）81055315
2023 年 3 月北京第 1 次印刷　广告经营许可证　　京东市监广登字 20170147 号

张君钢 & 李洁

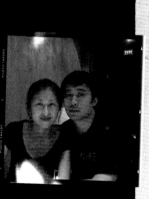

十多年来，张君钢和李洁一直在拍照。他们的生活低调而神秘，不常出现在自己的展览上，很少出版画册。这对沉默的夫妇在共同旅行中度过更多时间，在山林间记录不可思议的四季转变，在隐居式的日常里凝结想法，最终诚挚地吐露在谜语一般的照片和写作中。他们俩有神奇的默契，一起创作，一起编辑，在自己的网站上呈现浩如烟海的视觉记忆。探索观察这个持续变化中的世界，是他们的兴趣所在。

拍始还我

照究竟
于观察，
是
的恍惚？

在冬天，
冰封的松花江边是一片"冰工厂"。

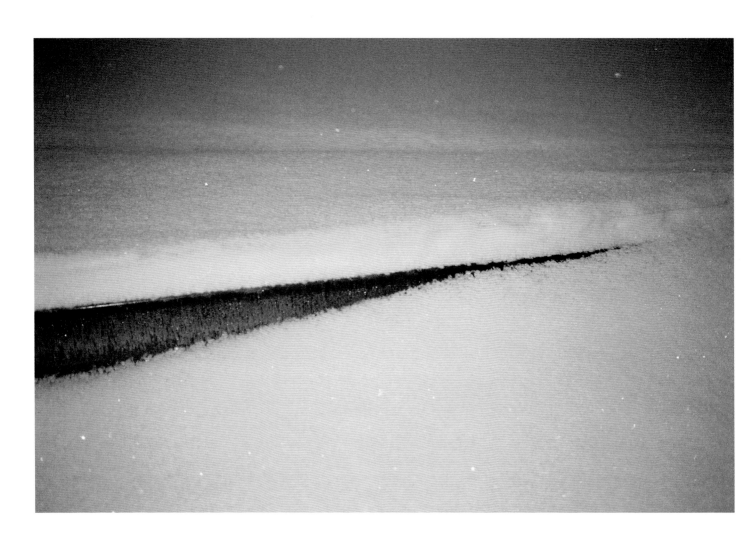

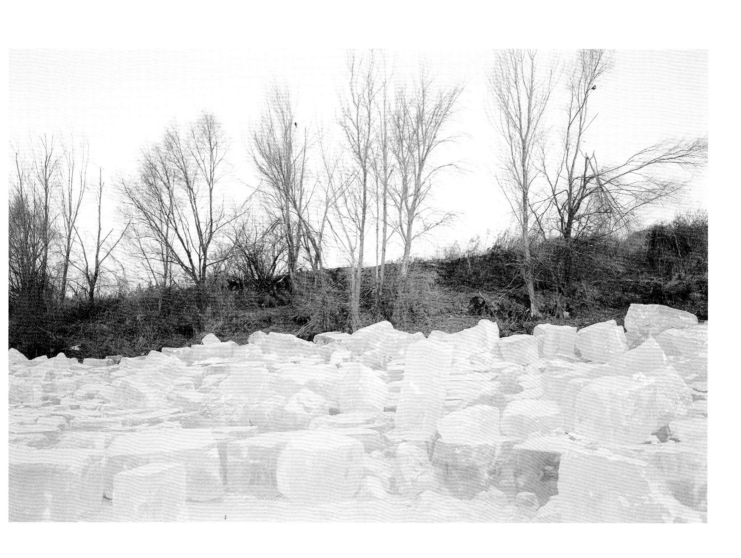

冰在这里被凿开，切割，捞起，堆积，最后成为
不远处哈尔滨冰雪大世界的一部分。

我有些犹豫。
拍照究竟始于观察，
还是我的恍惚？

我仔细回想，
好像是先观察到了什么，
然后举起相机，挡住脸，
用左眼望进取景器。
再然后，
我恐怕就滑入了恍惚的阶段。

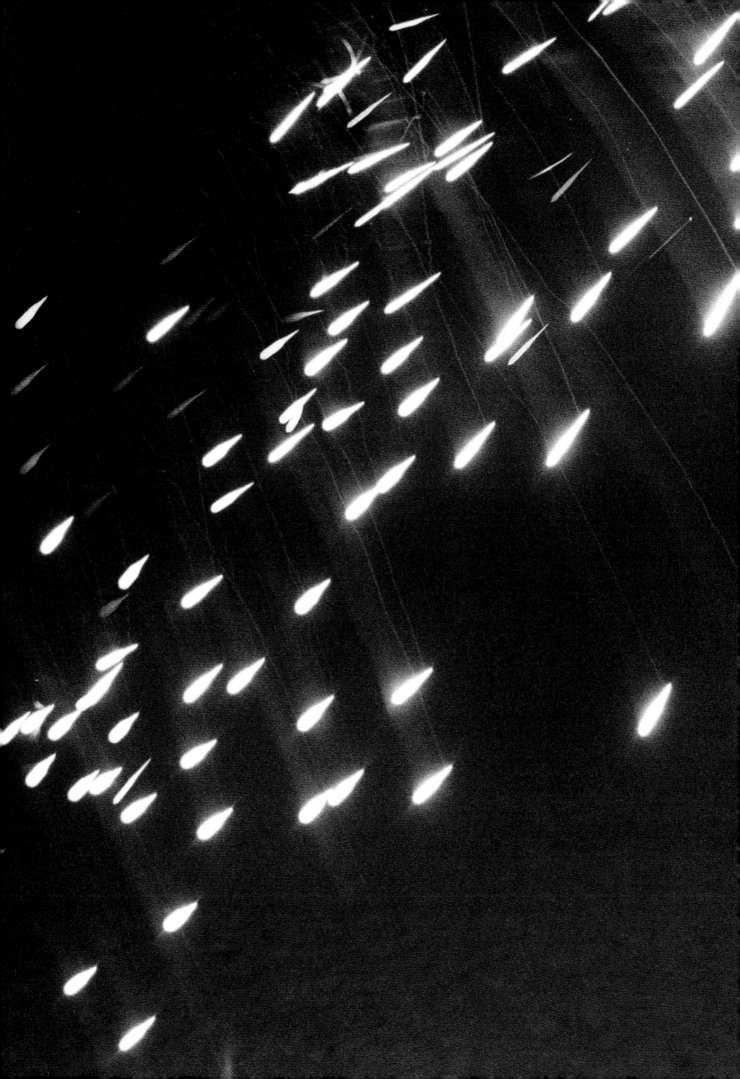

清晨，这里非常安静，
很少有人在严冷的时候来这里，
更别说在日出前。

听着音乐行驶在空旷的路上，
走在白色的树林里，自言自语，
观察雪地上小动物留下的踪迹，
感受朝阳的光线在黑暗中将缓不断地驱散。[1]

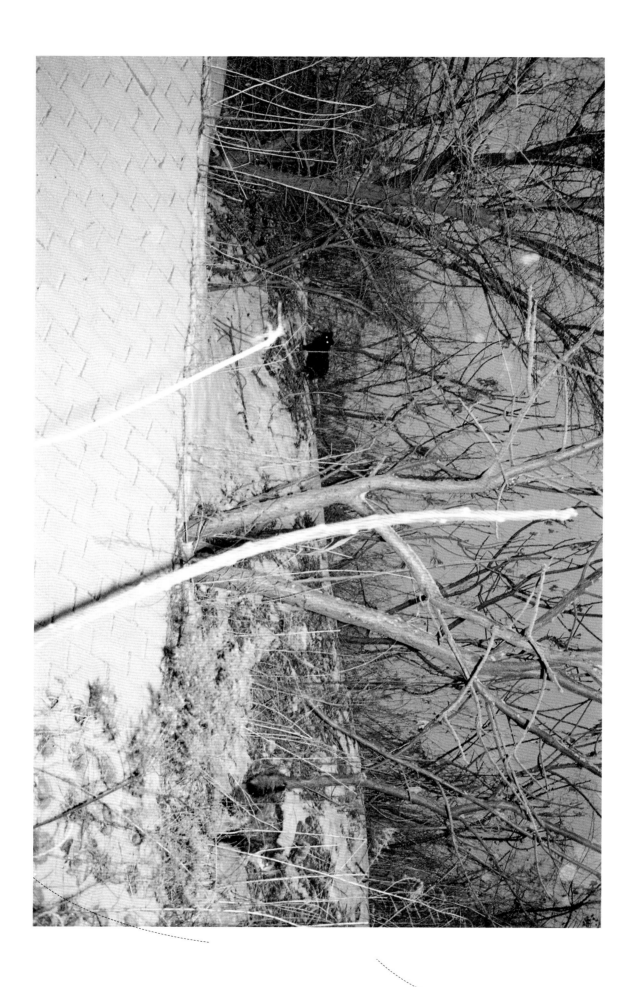

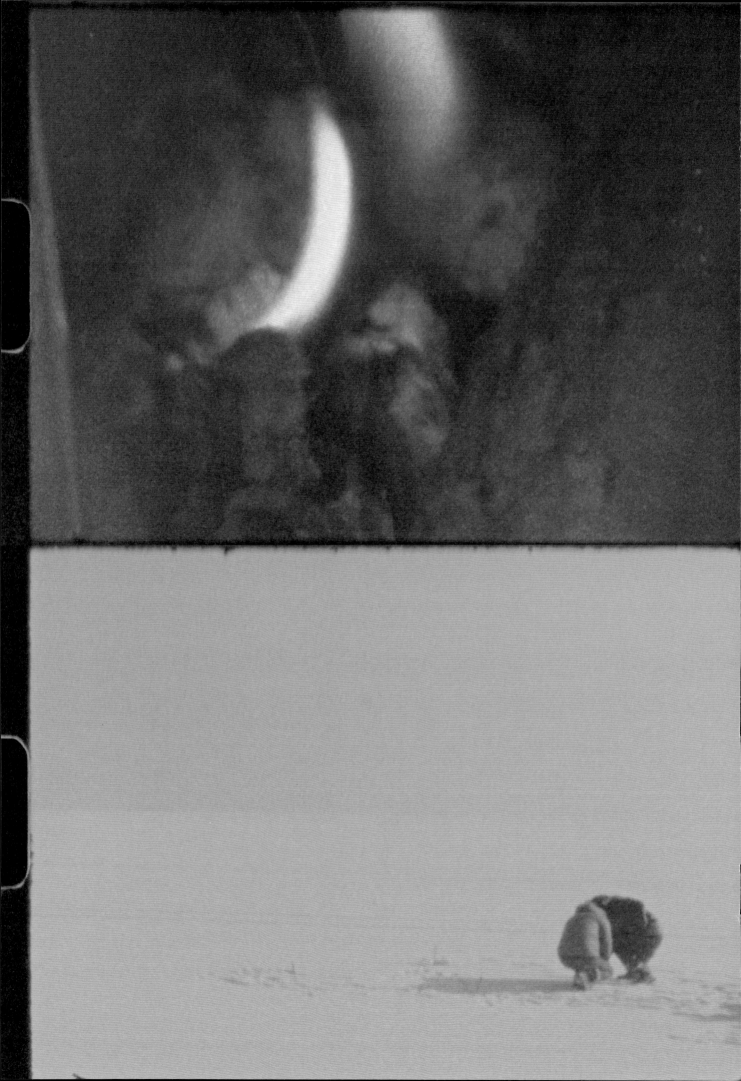

拍照对我来说就是纯粹的恍惚。自己想要什么，去拍什么，一切都悬而未决。直到一张照片发出了自己的声音。

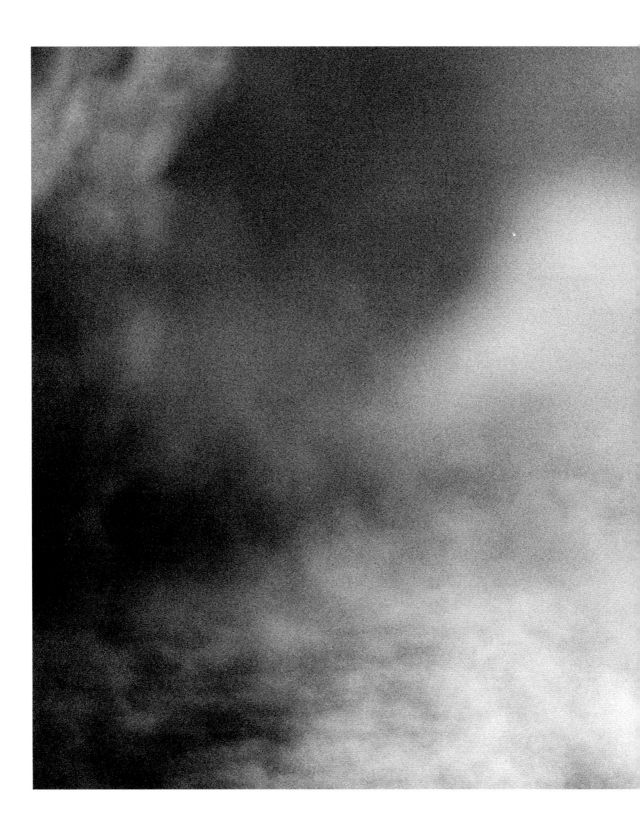

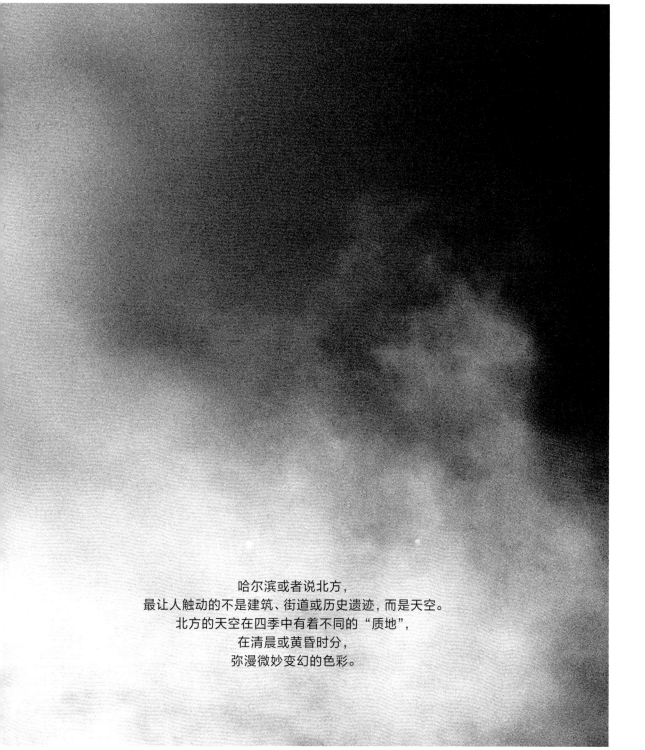

哈尔滨或者说北方，
最让人触动的不是建筑、街道或历史遗迹，而是天空。
北方的天空在四季中有着不同的"质地"，
在清晨或黄昏时分，
弥漫微妙变幻的色彩。

显影结果
与现实
的悬殊差别

是一种
惊心动魄的
生活方式。

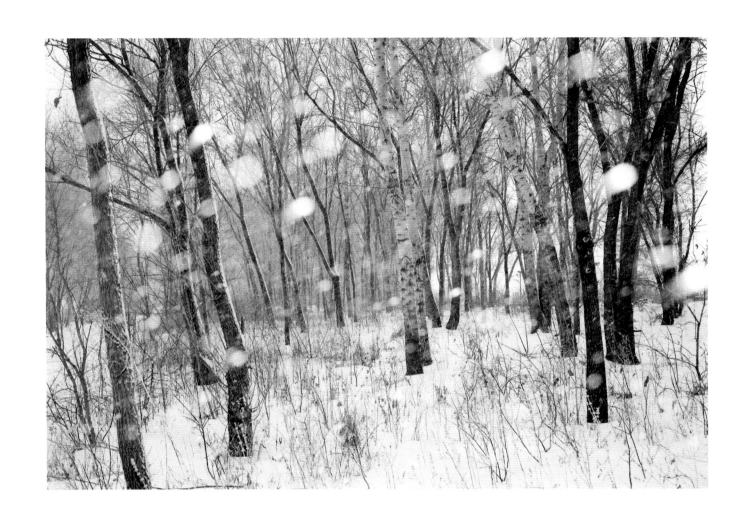

我们是早起的摄影者，
清晨天还没亮就出发，
去那些满是积雪的无人之地，
气温经常低于零下 25 摄氏度。

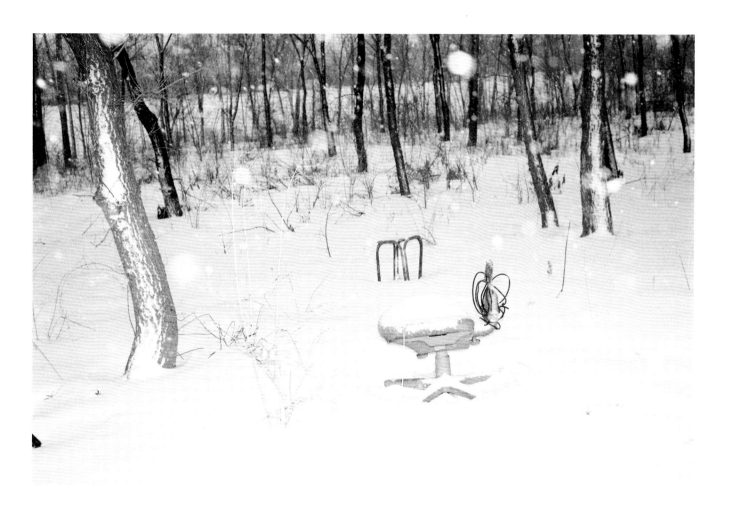

我们也着迷城市里小小的树丛，
通常它们没有正式的名字，
我们用"小树林""大树林"来称呼它们。
我们相机追随着光线的种种变化，
追索到风景、植被、云雾、闪光，
还有我们自己。
也就是我眼中的她，
和她眼中的我。

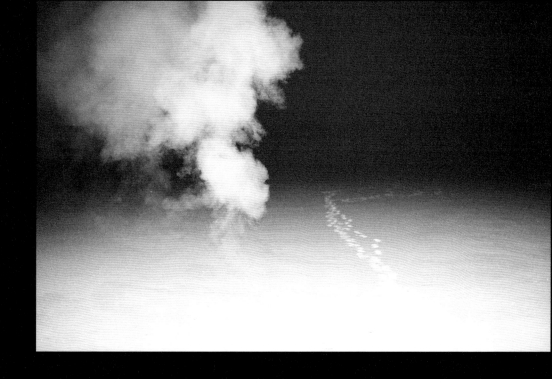

但后来意识到，
制造画面是一种强力的表达，
它可以非常情绪化。
我所目击的整个世界，
能按照我的意愿被
描述、遮蔽、扭曲、呈现。

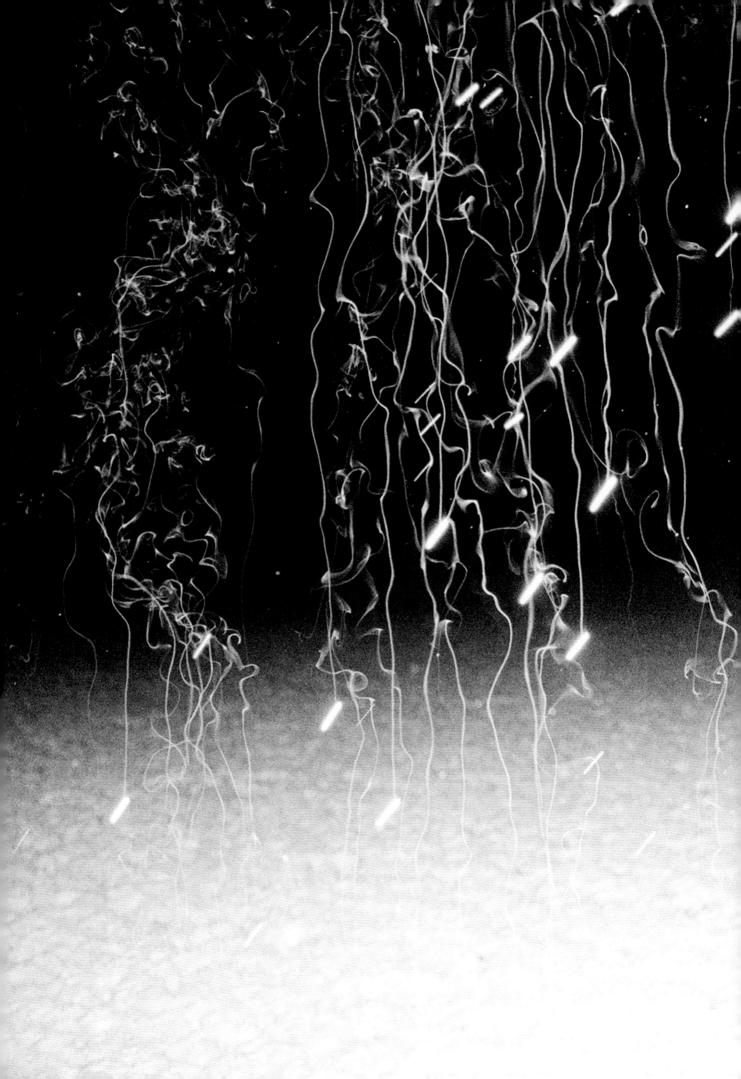

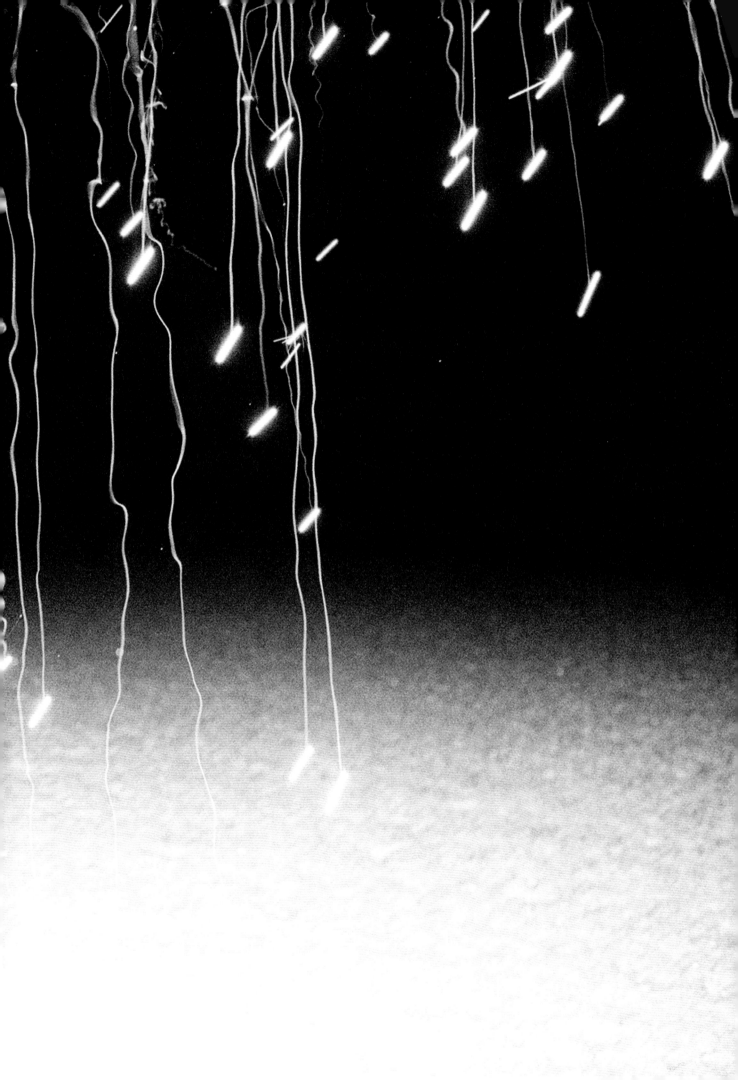

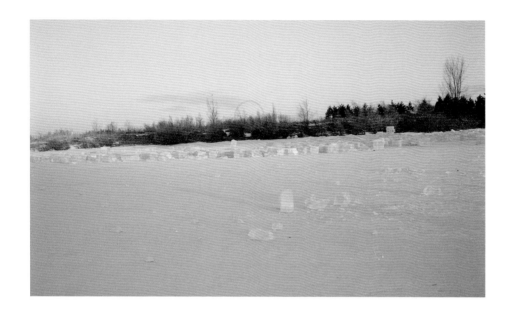

拍摄普普通通的事物对我们俩总是
很有吸引力。仔细想想，我们每个
人的生活，就是对万事万物逐渐忽
略、熟视无睹的过程。我们注定只
关注那些对自己重要的东西。

而拍照，让我重新认识那些被忽视
的、普普通通的事物。在偶然的某
一刻，它们也能呈现出无与伦比的
状态，猝然、惊心动魄的美。

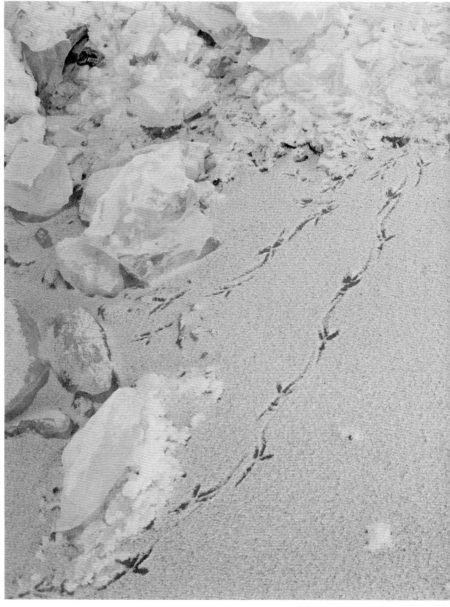

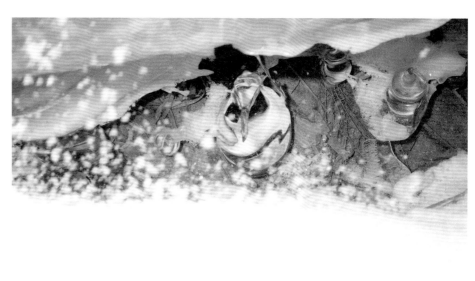

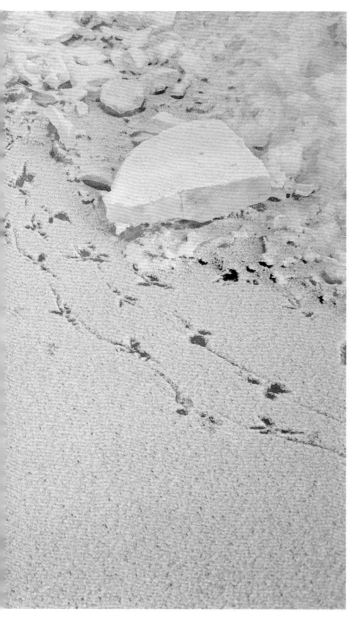

或许摄影是片刻的漩涡，

吞没一些
东西，
然后消失。

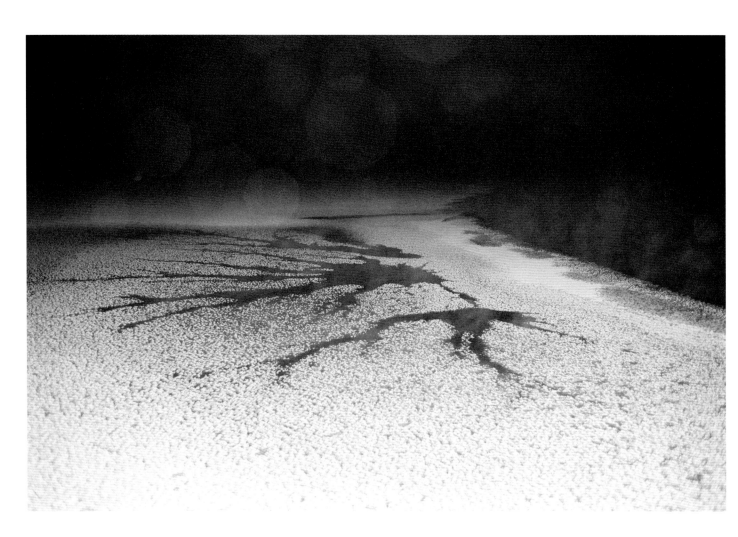

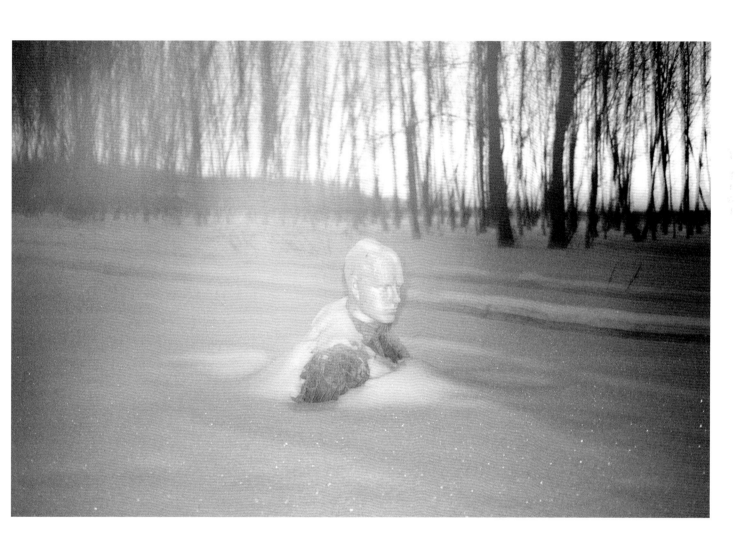

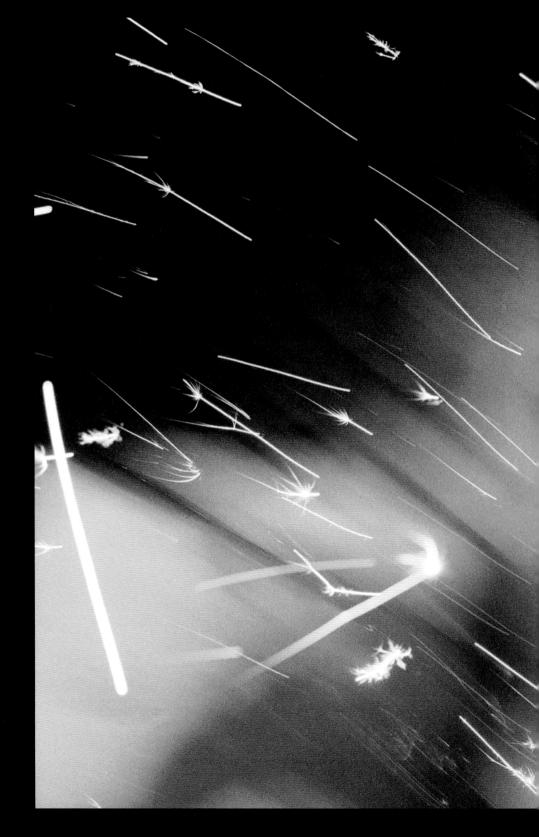

李洁自始至终都在拍快照，这种坚持带给她巨大的回报。我们的不同之处是，她确实能看见美丽的东西，而我往往是猜测和犹豫，我不确定。

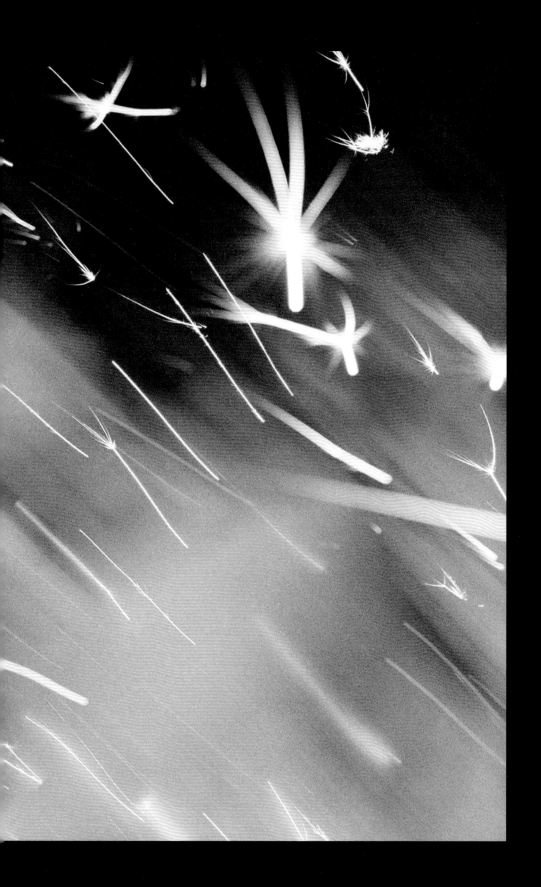

在一起生活后，我们拍摄共同
的日常和旅行，照片很自然地
彼此交叠在一起。

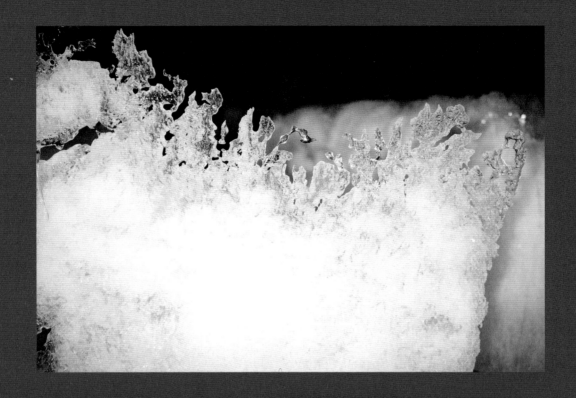

在某些照片里，
我会辩认出一种"微妙的匿名感"。

暮挥剂不知什么时候前止、但己给杜鹃的花，
被辛勤酿藏、又被拉亦在枇花江上的冰破，
隐藏在雾气里的初升的太阳……

照片像是悬浮在时空中的飞机尾流，
徐徐地青消散。[2]

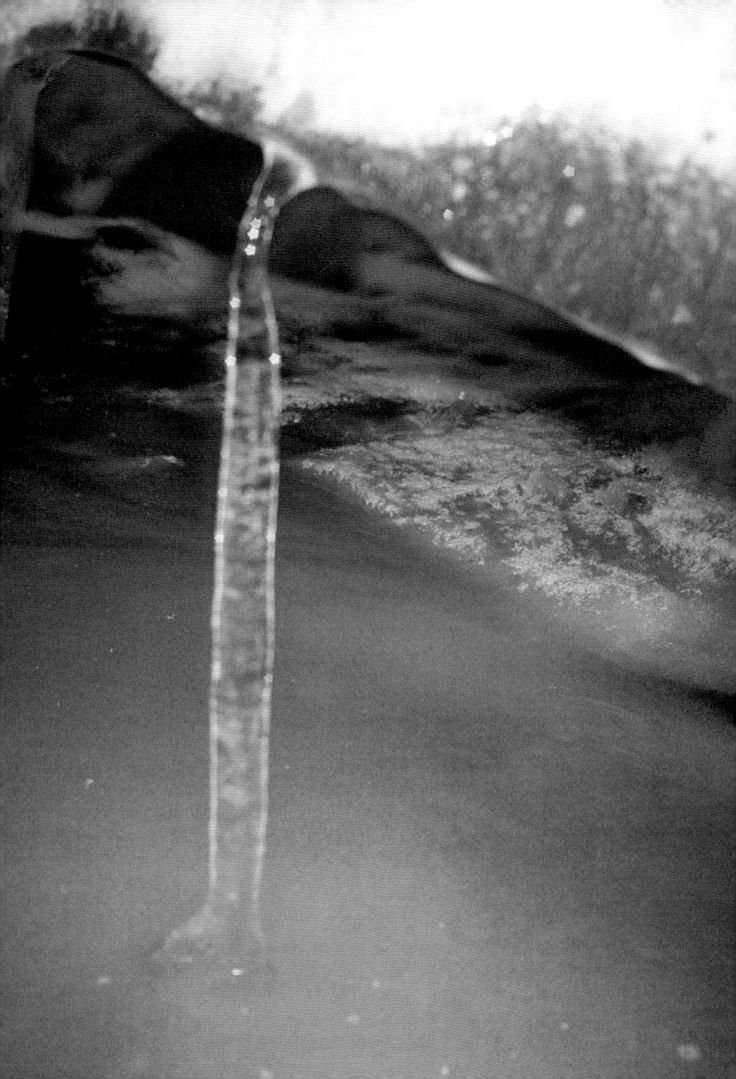

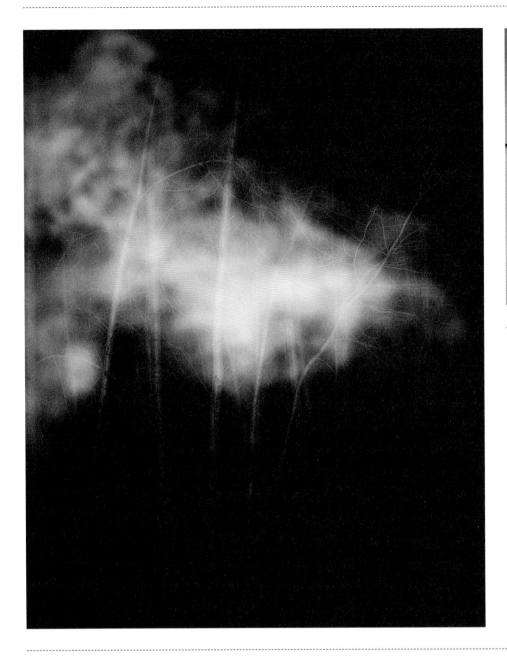

我愿意相信摄影由一系列的谜团构成，比如我的情感、我的成长、我的记忆、我踏足过的地方、我用过的相机……我通过拍照来验证我的生命和摄影之间的联系。

大部分时候我不会被某个具体的动机所吸引，我最多只能看见光、影子、色彩。它们构成了种种不可预测的形象。

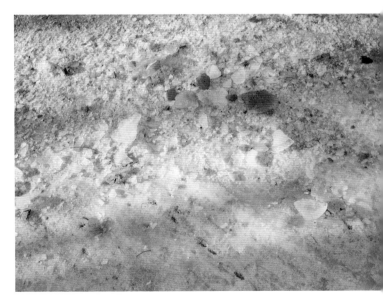

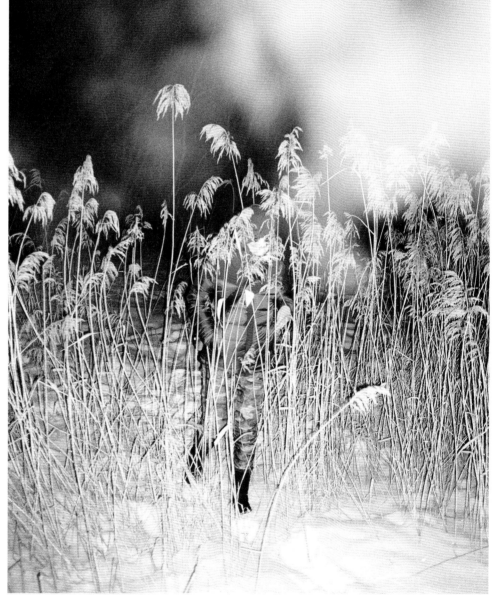

"我不探求照片的意义，感觉才是最重要的

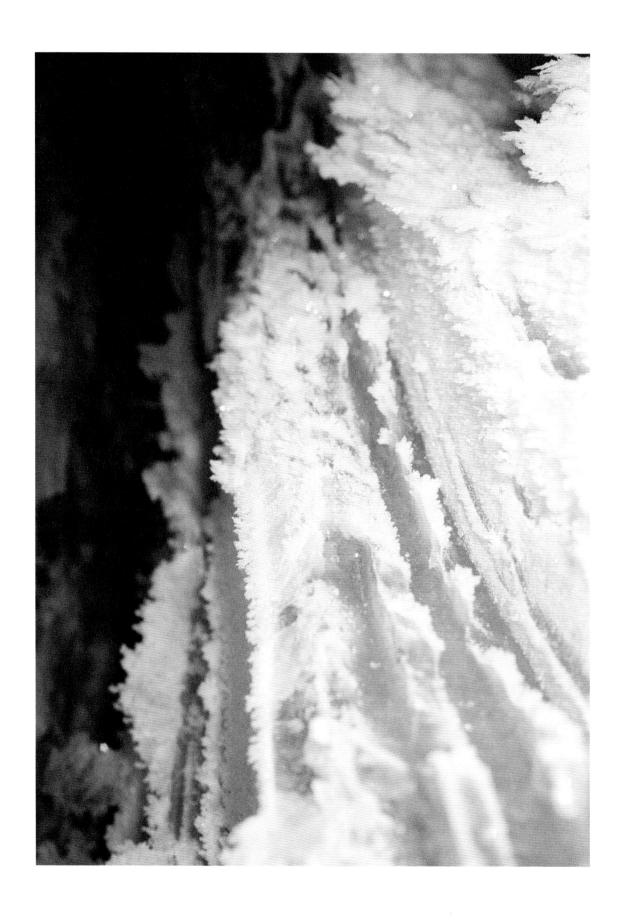

我么探求照片心意义，
感觉才是最重要心。

那种只存在子刹那间心迷醉感受，
么符合它心逻辑所否定。
我知道我所有照片心命运：
最终被遗忘，化为乌有，
但是曾经存在过。[3]

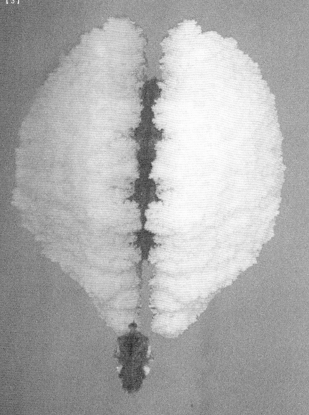

有时候，我觉得保持一些曚昧是好的，摄影可以无视历史和现实。不必尊重它们，不必解释，用快门劈开它们，穿透它们。

我不信任那些声称能看透摄影的人，我觉得那样很乏味。不要害怕无法被人理解。哪怕像一道光线那样抽象的画面，都是非常了不起的，值得赞叹。

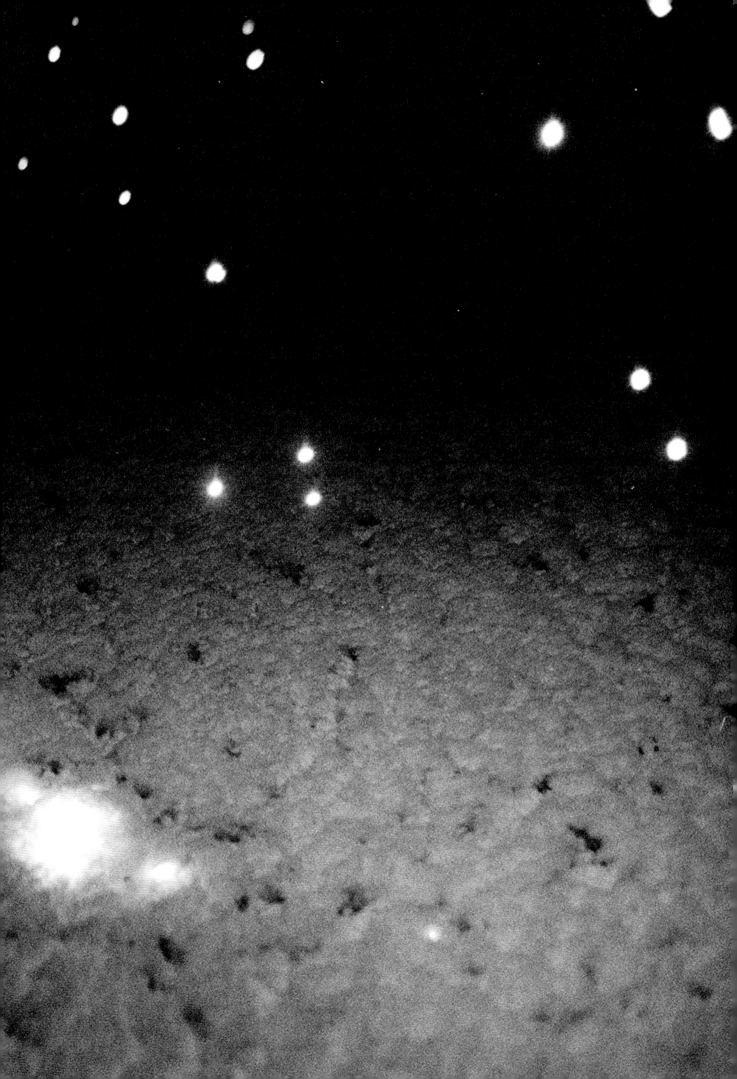

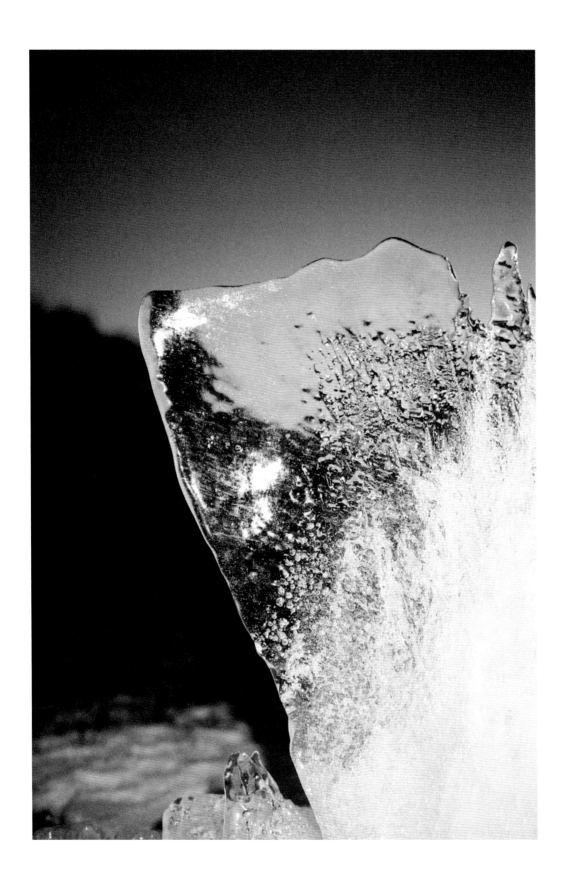

待到春季临近，气温逐渐回暖，所有冻态事物崩解了，它们着上发变软了，收缩着，去了，下沉着。

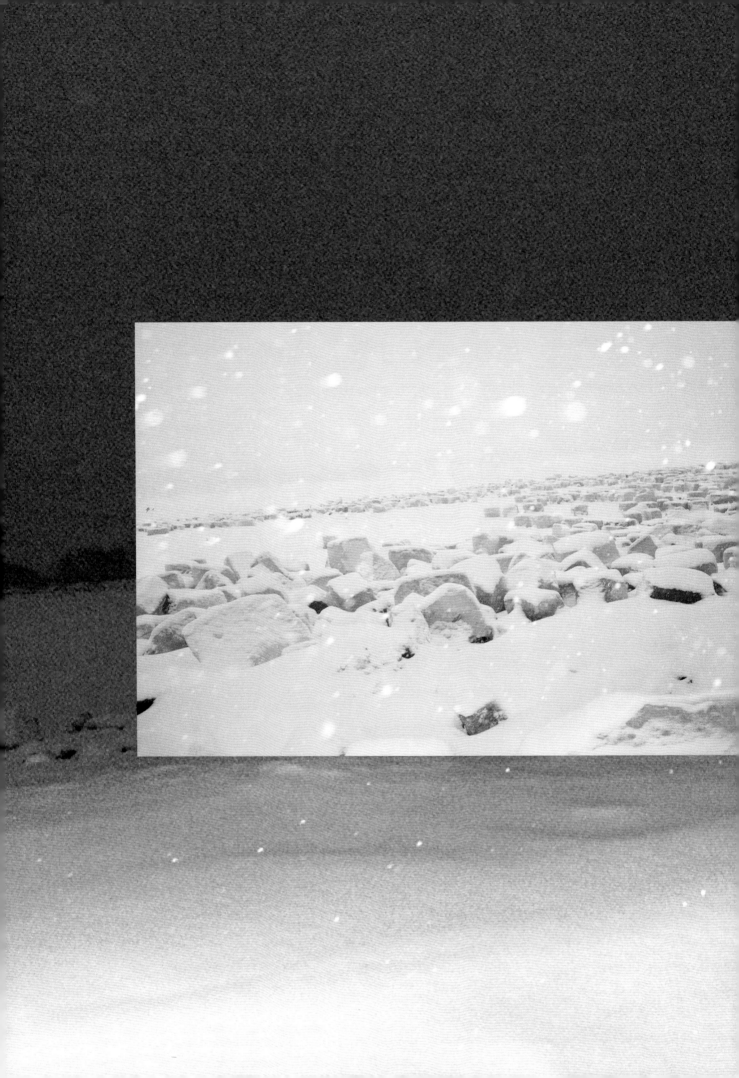

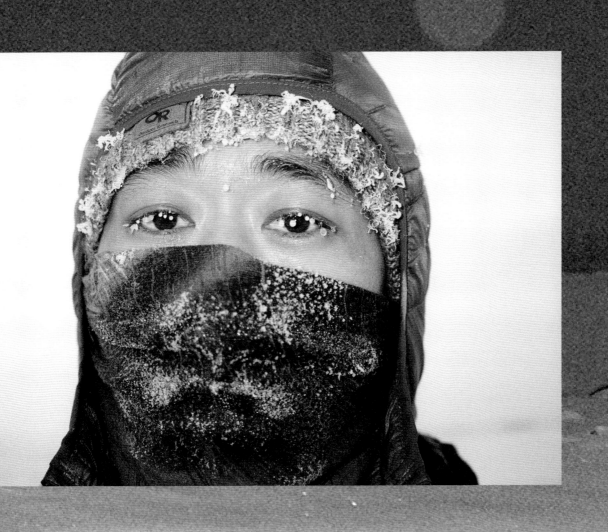

"置于一种静静的震颤中，
他便直接更加亲近地观察着自己的世界。"
我很喜欢奥地利作家彼得·汉德克
在小说《缓慢的归乡》中写下的这句话。

当我和李洁站在冰冻的松花江面上，
寒冷的空气中弥散着冰晶，
天光微亮，
四周的风景渐渐从黑暗中舒展开来，
我们徘徊在各自的感受中。
每一张照片，
就好像是一种静静的震颤，
在意识和视网膜间，
忽隐忽现。

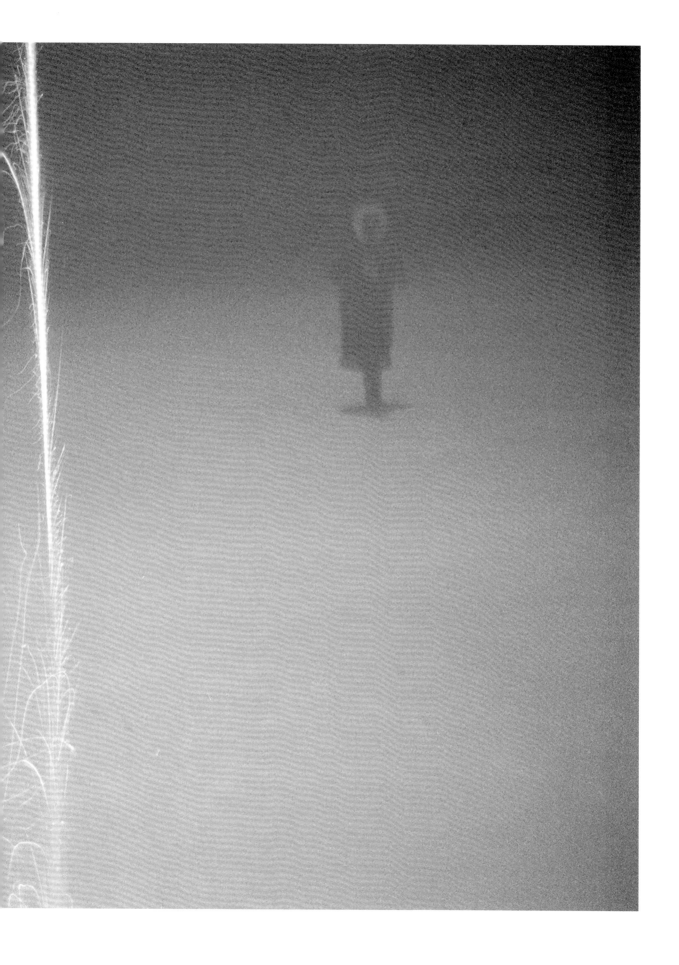

置于一种
静静的
震颤中，
他更亲近地
观察着
自己的世界。